中国画技法入门

一学就会

写意草虫画法

王德荣　鲁金林　著

长江出版传媒

湖北美术出版社

作者简介

王德荣，曾用名王得荣，无锡人，祖籍安徽肥东。工艺美术师。2004年毕业于景德镇陶瓷学院美术系，师从宁钢教授、顾青蛟先生。其作品题材多样，画作多富生活情趣。擅工笔草虫，线条工稳，设色素雅，形态生动传神。

鲁金林，无锡人。1961年生于江苏东台，现为江苏省花鸟画研究会副会长。师从顾青蛟先生。其作品题材多样，工笔画作清新脱俗，格调高雅，惟妙惟肖；写意作品形神兼备，气韵生动，意境深邃。出版有"中国画名家技法丛书"之《水禽技法全解》，"中国画技法示范丛书"之《雁、鸭、鹅》等多种著作。多次应邀在国内外举办展览。

一、概述

我们在学习画草虫时，首先要了解草虫的结构、动态以及生活习性。多观察、多动手练习是学好画草虫的基础。学习画草虫难点在于对昆虫结构和形态比例的掌握。草虫需要刻画精细，但又不能呆板，所以在绘画过程中要善于观察其结构，尤其要注意其动态变化。

在用笔上，大多数是中锋行笔，中锋行笔勾出的线条圆润浑厚，饱满而富有弹性，结实而有张力。勾线行笔时不要快，我们拿笔一定要沉稳，全神贯注，一气呵成，注意每根线条都要有起笔、行笔、收笔。勾草虫时根据不同昆虫的体貌特征，要使用不同的运笔方法，或中锋或侧锋。注意用笔的顿挫、粗细、虚实、转折、连断、圆润等变化，加上墨的浓淡、干湿变化，这样才能更好地表现出各种草虫的结构、神态的变化。

在用色上，注意草虫的固有色变化。草虫在不同时节，其外部的颜色是变化的，如蚂蚱在夏天是绿色，秋天后变为褐色。在绘画过程中注意其形态，用墨色分染的过程中注意用色过渡自然，最后刻画容易被忽视的绒毛、刺状物，这样才能表现出栩栩如生、生动传神的草虫。

本书由王德荣绘草虫，鲁金林补景。草虫绘制精细，补景设色淡雅，合其构图，富有禅味，以少胜多，显国画之妙。

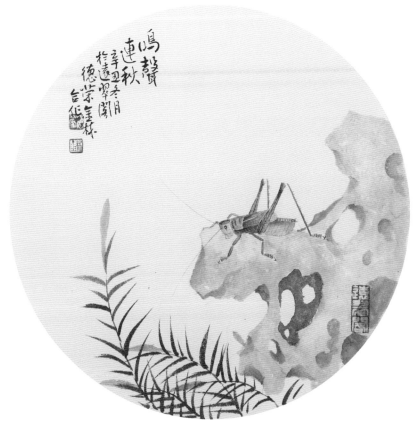

1

二、绘画工具与材料

毛笔：笔有硬毫、软毫、兼毫之别。硬毫笔，笔毫弹性大，吸水量小，常见的有狼毫、石獾毫、兔毫、猪鬃等。软毫笔，笔毫弹性较小，吸水量大，常见的有羊毫、鸡毫、胎毫等。兼毫笔，软硬适中，吸水量也适中，常以健毫为柱、柔毫为被制成。

纸：纸有生宣、熟宣、半生半熟宣，另外还有绫绢等。一般写意画以生宣纸为主。

墨：墨分油烟与松烟，不论油烟、松烟均制成墨锭，磨成墨汁后再作书画。现在多用市场上卖的瓶装墨汁，而用墨锭研磨出的墨汁细腻，色泽纯正，作画效果更佳。

砚：砚台是研墨用的工具，与笔、墨、纸合称为"文房四宝"。现在因墨汁的出现，墨锭与砚台的使用已从主体退为次要，但仍不可或缺。

另外，国画颜料、毛毡、笔洗、调色盘、镇纸等都须齐备方好，正所谓"工欲善其事，必先利其器"。

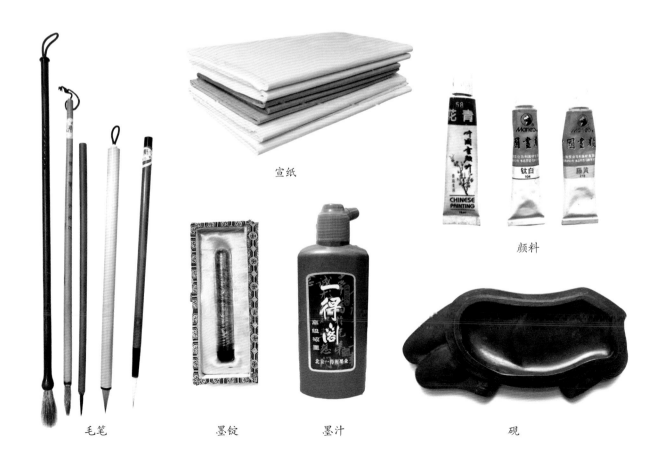

宣纸　　颜料

毛笔　　墨锭　　墨汁　　砚

三、各种草虫示范步骤

（一）蝈蝈

1.先用铅笔起稿，画出蝈蝈的身体轮廓，力求比例准确。

2.头和身体用中墨勾线，触须用淡墨勾线，用笔沉稳，富有弹性。

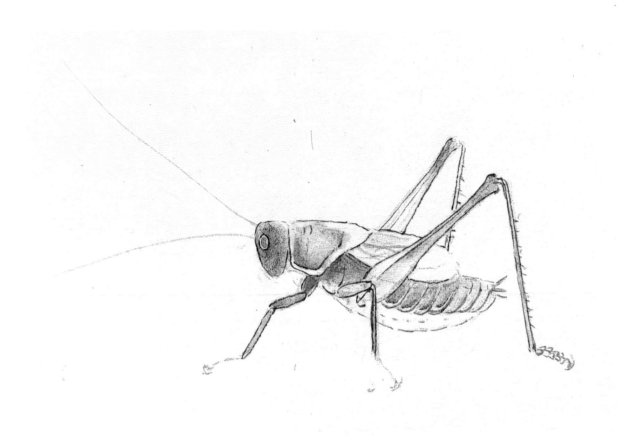

3.用淡墨晕染头部、腹部以及腿部。要根据结构去晕染。

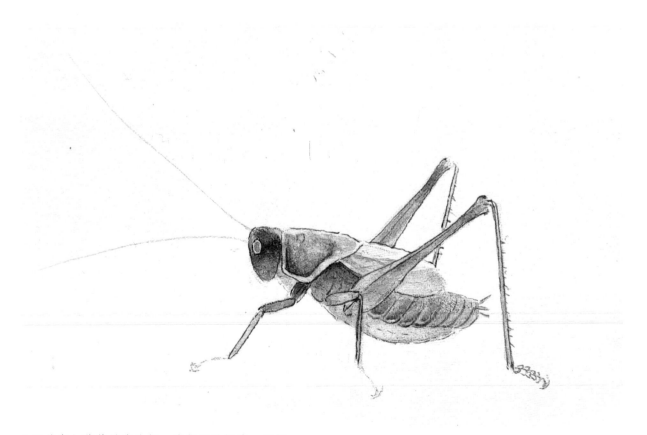

4.用花青加藤黄晕染头部、腹部以及翅膀、腿部。

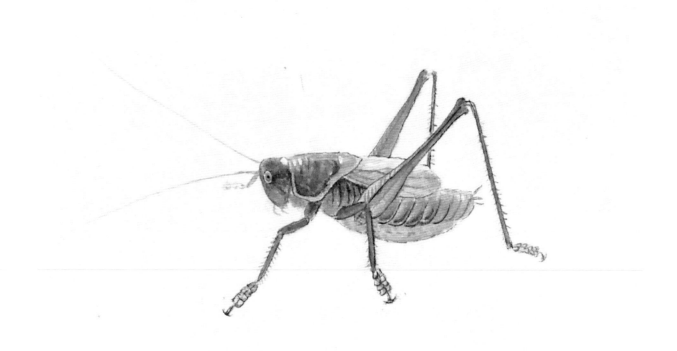

5.最后调整，加强蝈蝈的立体感，用勾线笔勾勒翅的纹路，刻画腿部细节，用钛白点高光。

（二）蟋蟀

1.用铅笔起稿，画出蟋蟀的轮廓以及动态。

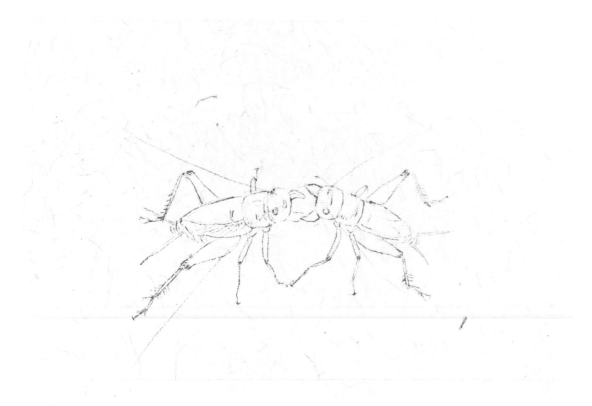

2.用中墨勾出头部以及腿部，用深墨勾出蟋蟀的牙齿，淡墨勾触须。要注意线条的虚实、提按变化。

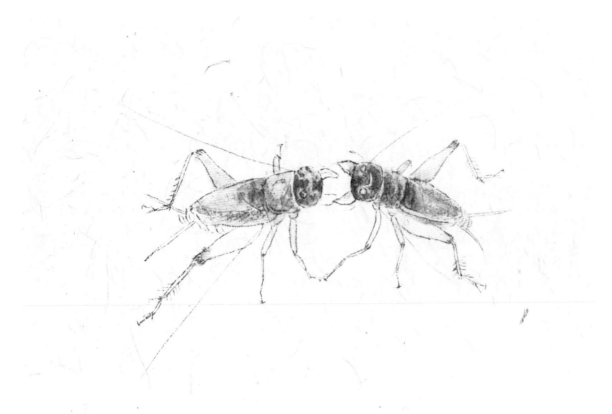

3.用中墨分染头部以及身体，表现其固有的色彩变化。

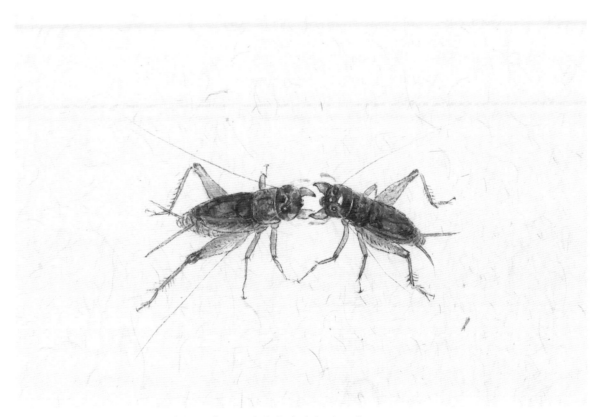

4.用藤黄加朱磦分染腿部、背部、嘴，用钛白点染头部及眼珠。

（三）知了

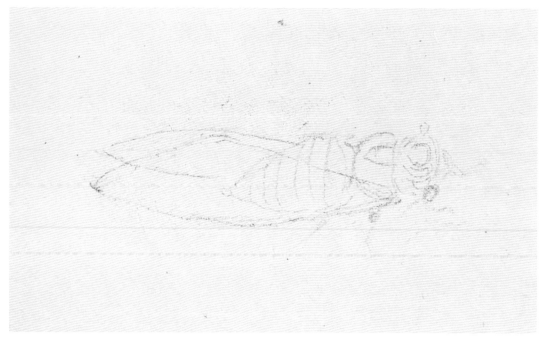

1.用铅笔起稿，画出知了的轮廓以及动态。

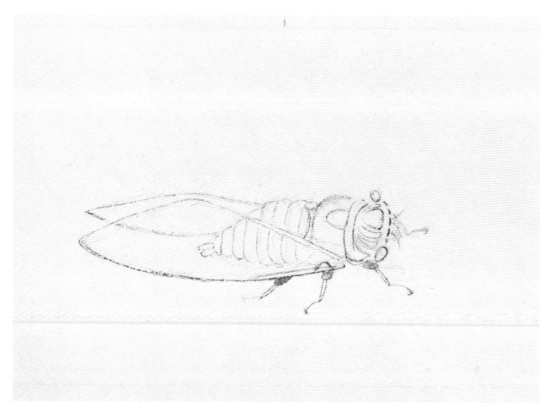

2.用中墨勾出头部、胸腹以及翅膀，用深墨勾出腿部，以展示腿部坚硬的特点。

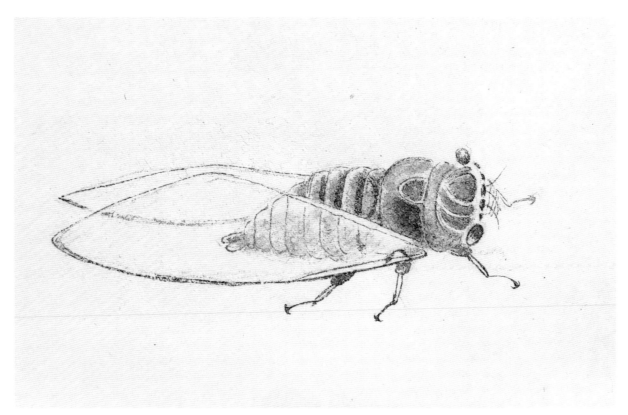

3.用淡墨分染头部、身体，注意身体被翅膀遮住的部分不要画深，一个层次即可，以展示翅膀的透明感。

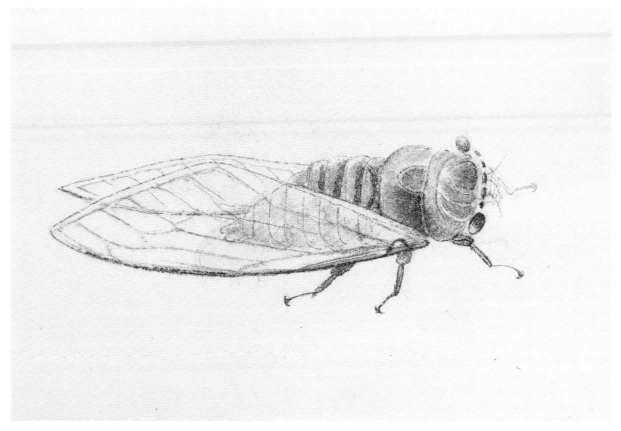

4.用淡墨勾出翅膀的纹理，注意用色要浅，以展示蝉翼的轻薄以及透明感。以中黄加大红分染头部、腿部以及翅膀的根部，加重其固有色。

（四）红蜻蜓

1.用铅笔起稿，画出蜻蜓的轮廓，注重其动态。

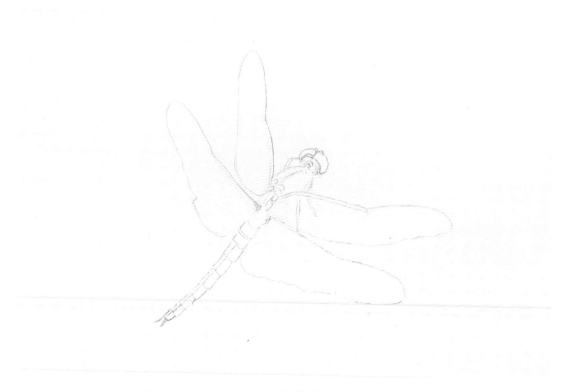

2.以中墨勾线，注意用笔及浓淡变化，腹部注意结构的变化。

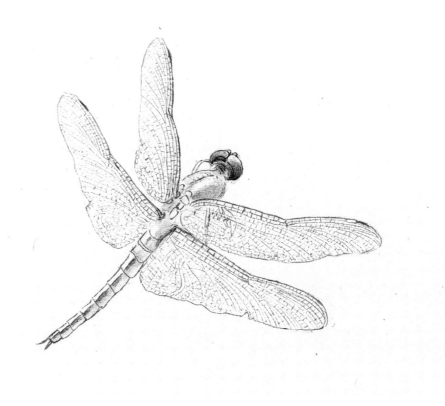

3.用淡墨分染头部、身体，翅膀遮盖的胸腹部染色要淡。勾翅纹是画蜻蜓的关键所在，要平心静气，一丝不苟，用笔一定要流畅，注意翅膀结构的变化，尤其要注意翅膀的质感。

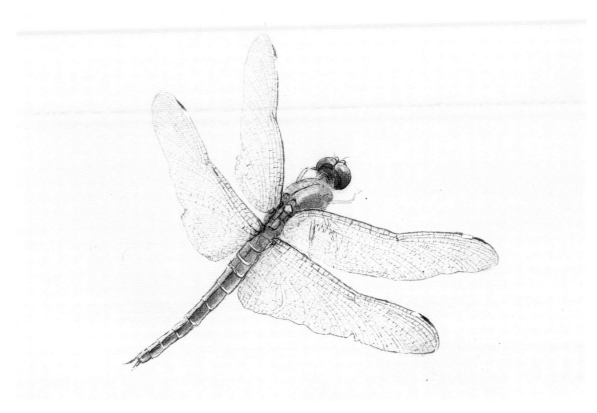

4.用大红加中黄分染复眼、胸部以及尾部，以少许淡红分染翅膀的尖部，注意浓淡变化，方有透明感和轻盈感。用高光提亮复眼、身体以及翅尖。

（五）蝴蝶

1.用铅笔起稿，画出蝴蝶的形态。

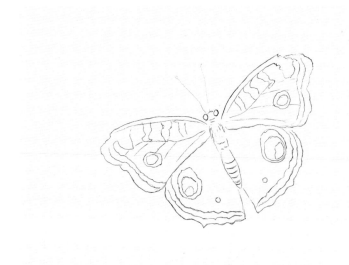

2.用中墨勾勒出眼睛、翅膀以及身体结构，注意用笔以及浓淡变化。

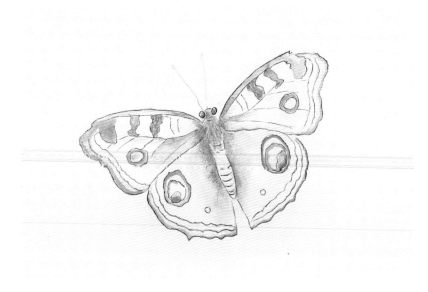

3.用淡墨分染翅膀、眼睛以及翅膀的斑纹，身体各个结构也要同时染出。

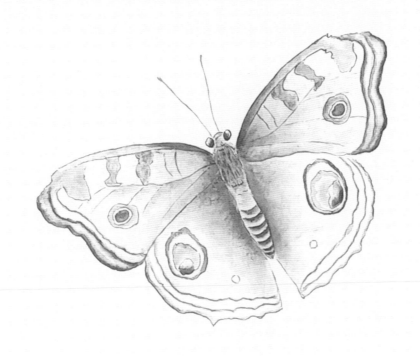

4.用中黄加大红分染翅膀。注意分染层次变化，不能平涂。

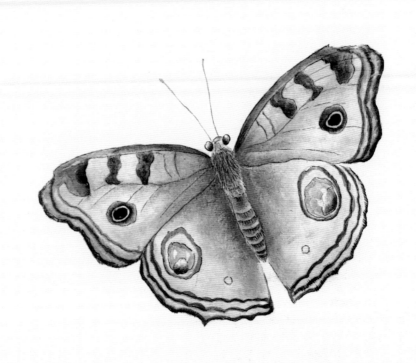

5.整体收拾，加强色彩，最后用小笔丝毛加强质感。

（六）天牛

1.用铅笔勾出天牛的轮廓。注意比例以及腿的透视关系。

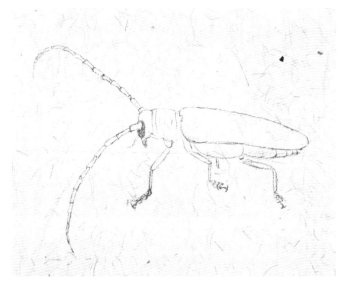

2.用中墨勾出眼睛以及身体部分，这里要注意触角的变化、透视以及用笔的顿挫。勾画腿足，着重表现其自然之态，用笔要有提按变化。

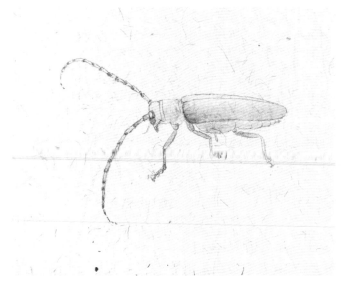

3.用淡墨染出甲壳、腿足、触角，注意其虚实变化。

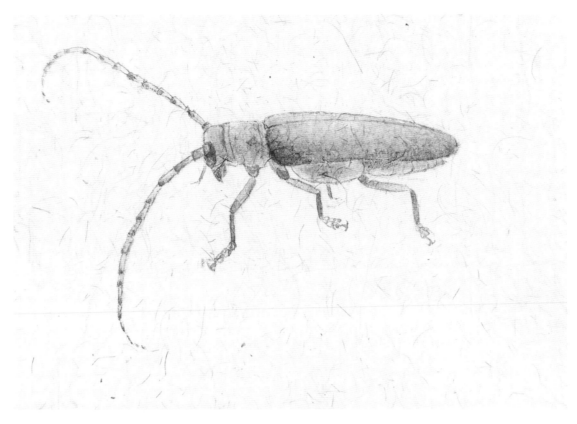

4.用中黄加少许朱磦罩染天牛，突出其固有色。

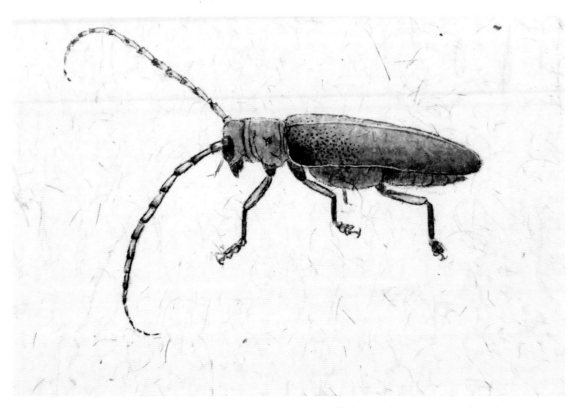

5.用重墨点出甲壳上的小点，注意疏密变化。用钛白提亮触角、甲壳以及腿部，增强其体积感。

（七）黄蜂

1.用铅笔起稿，画出两只黄蜂，注意前后关系，以及整体比例关系。

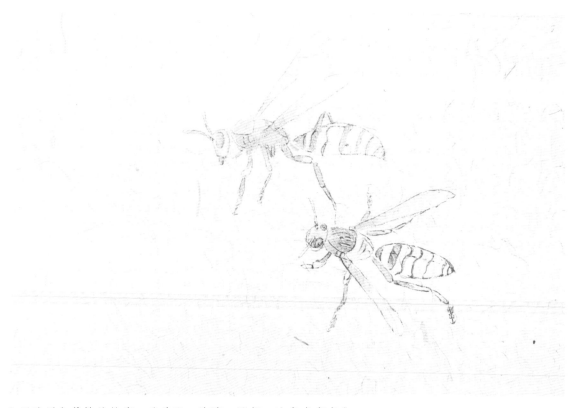

2.用淡墨勾黄蜂的轮廓，分染眼、胸腹、腿部，注意虚实变化。

16

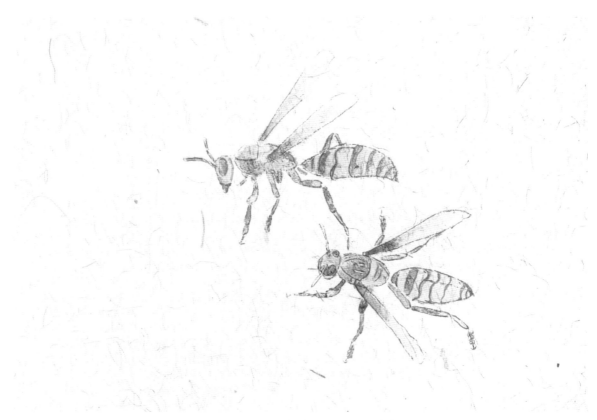

3.用藤黄加中黄分染腹部、眼部、腿部，翅膀用中黄加少许朱磦染色。

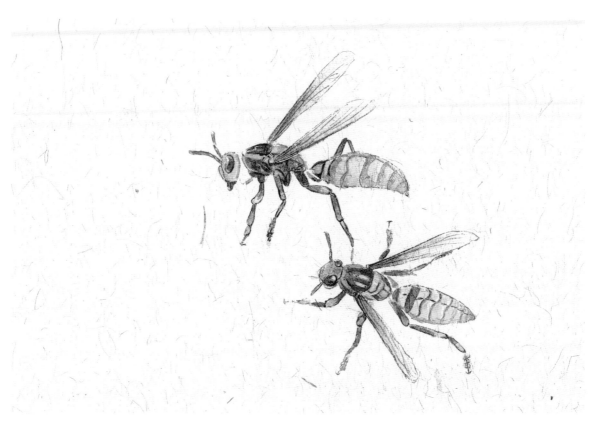

4.整体调整，以重墨点染腹部、腿部、眼睛，加强其体积感，以钛白提亮复眼、翅膀，使其更加生动传神。

（八）纺织娘

1.用铅笔起稿，勾画出纺织娘的形态。

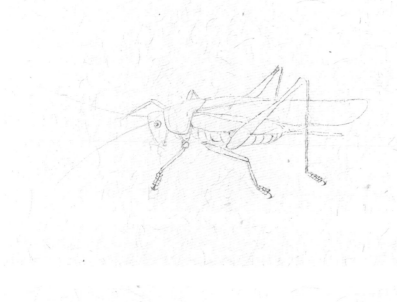

2.用中墨勾出其轮廓，注意虚实变化，用笔要有顿挫。用淡墨勾出触角。

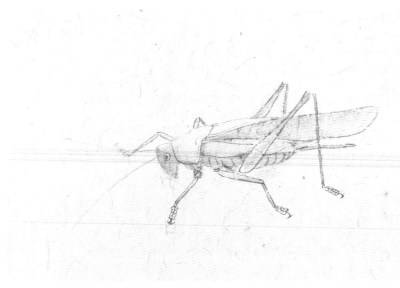

3.用淡墨分染其头部、躯干和足翅，注意腿部转折处的顿挫。

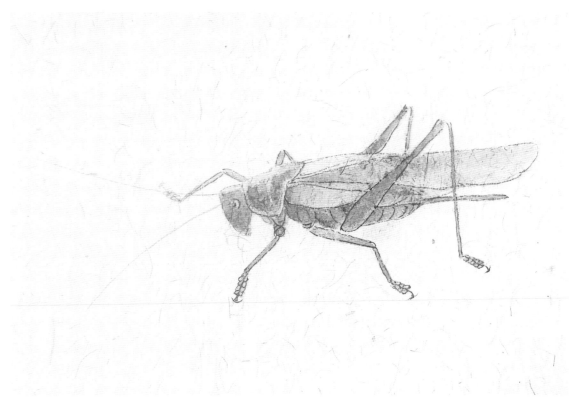

4.用花青加藤黄染出头、腹、足、翅。腹部要稍微加重，注意其明暗变化。用中黄加少许朱磦染尾部，注意其固有色。

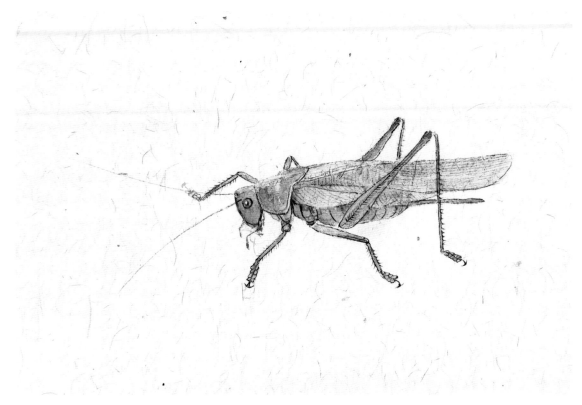

5.整体调整，加强转折部分的颜色，增强其体积感。用淡墨根据结构画出翅膀上的纹理，注意虚实变化。在腿部画出毛刺，增加细节的表现。

（九）蝼蛄

1.用铅笔起稿，画出蝼蛄的形态。

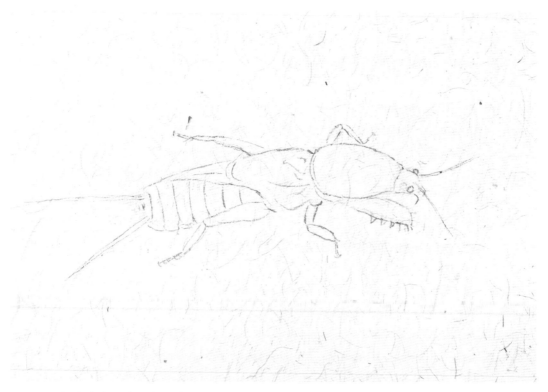

2.以淡墨勾出胸腹，中墨勾眼睛和足。

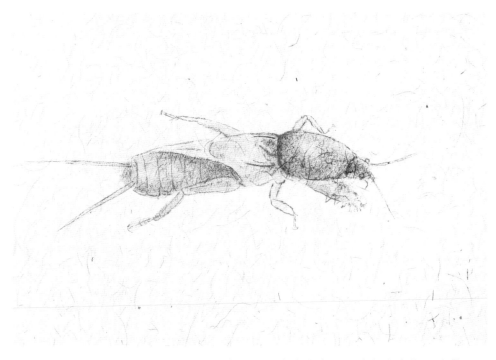

3.用淡墨染出头部、身体，翅部不要染重。注意浓淡变化，头部和身体要稍微深一点。

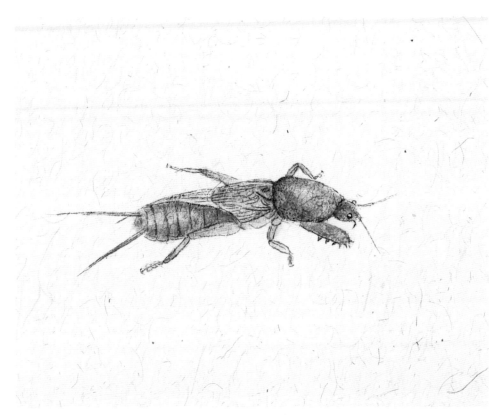

4.用土黄加赭石染出其固有色，以淡墨勾出翅部的纹理，用钛白提亮其眼睛以及翅部，增强质感，使其生动传神。

21

（十）螳螂

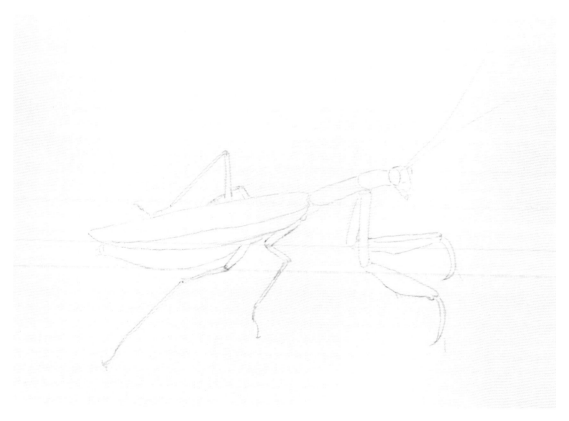

1.用淡墨勾出其轮廓，注意其腿足连接处的提按变化，用笔注意虚实变化。

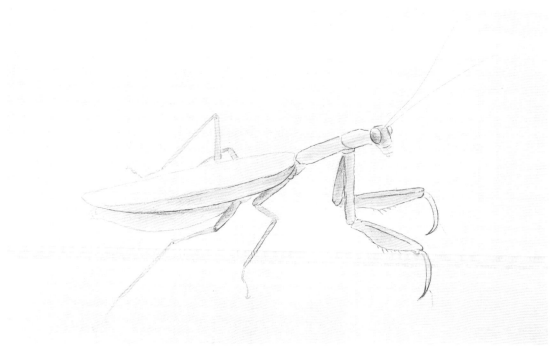

2.用淡墨分染眼睛、躯干和足翅，腹部稍微重些，注意明暗变化。

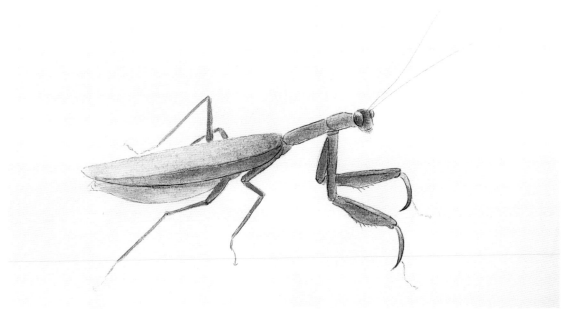

3.用花青加藤黄分染躯干和足翅，眼睛要从中间向四周分染，突出其圆润。足前端用大红加藤黄，尖端用重墨。

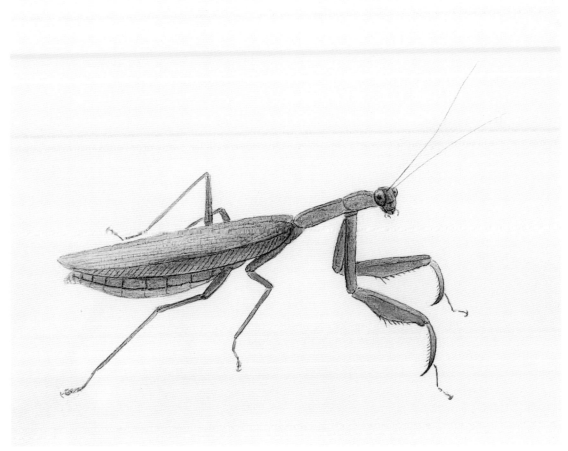

4.以淡墨画出翅膀的纹理，用笔要轻而有力，用重墨点出其前足上的锯刺。

（十一）纺织娘、石草

1.确定昆虫的位置，用浅墨和赭石、花青少许，画出虫的形态。

2.用深墨和赭石、花青少许，画出虫的结构。

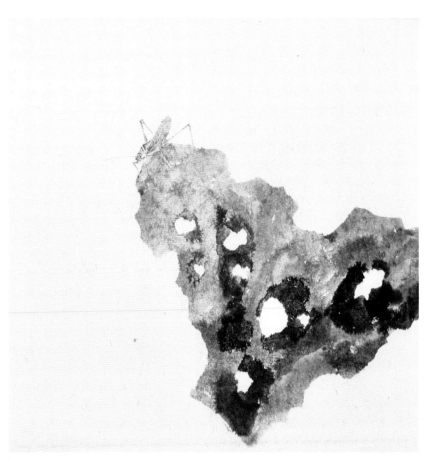

3.用淡墨画出石头的形状，用
重墨画石头结构。

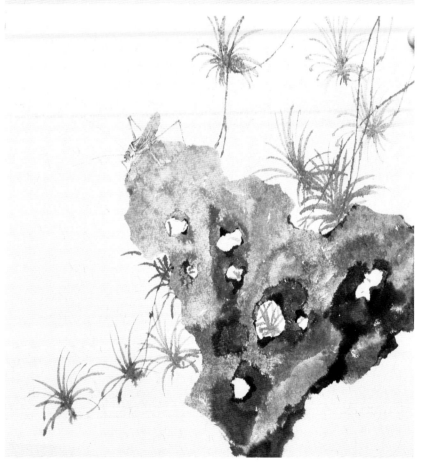

4.以花青画出藤本植物。收拾
画面，强化细节，完成作品。

四、线描图稿

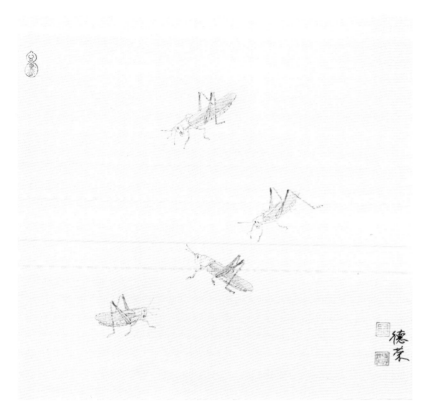

蝗虫

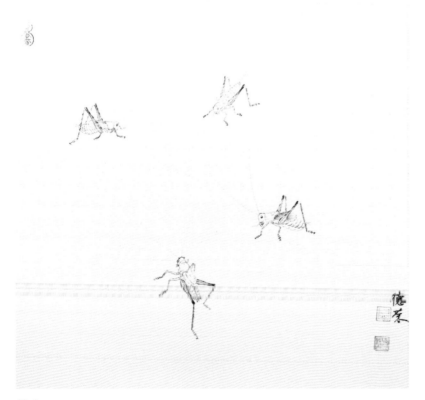

蝗虫

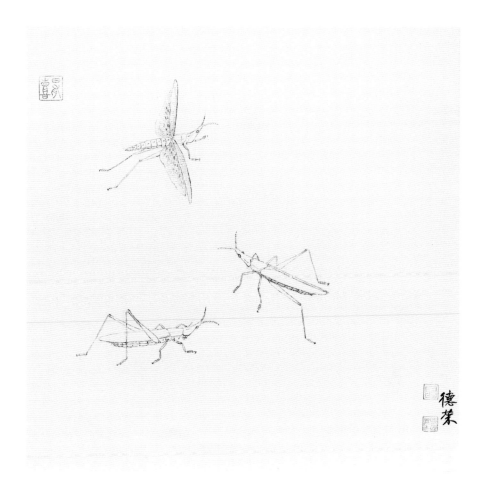

蚂蚱

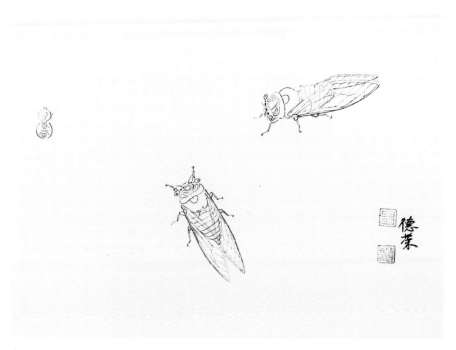

知了

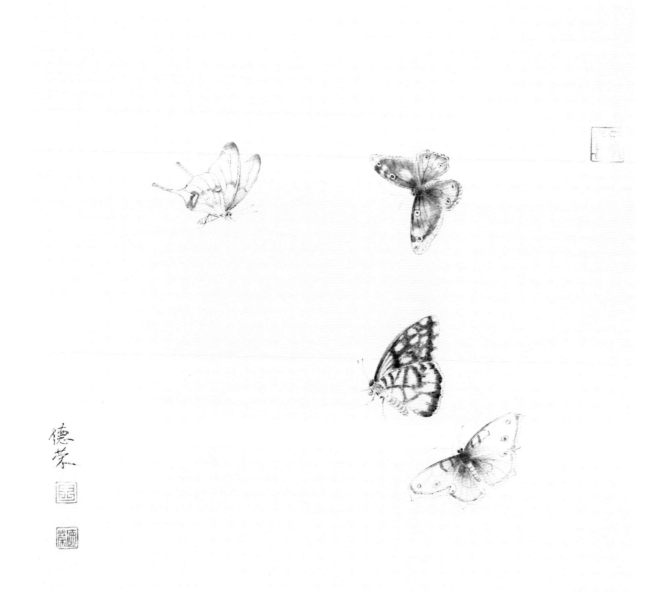

蝴蝶

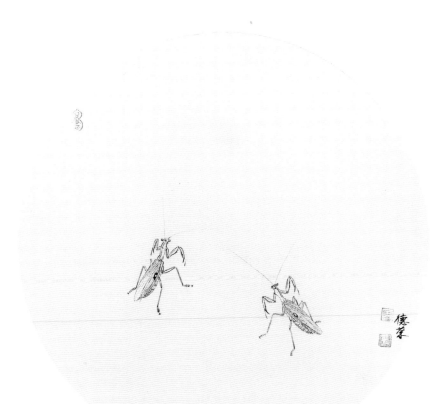

螳螂

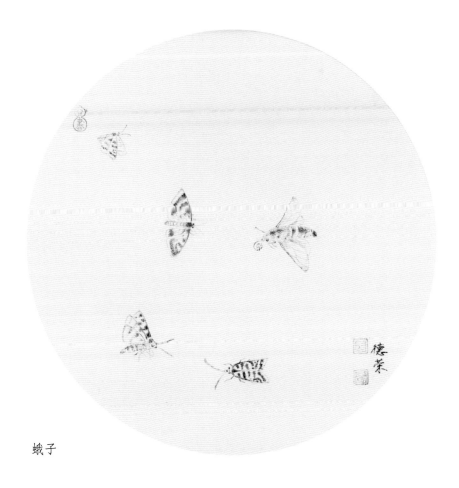

蛾子

五、范画

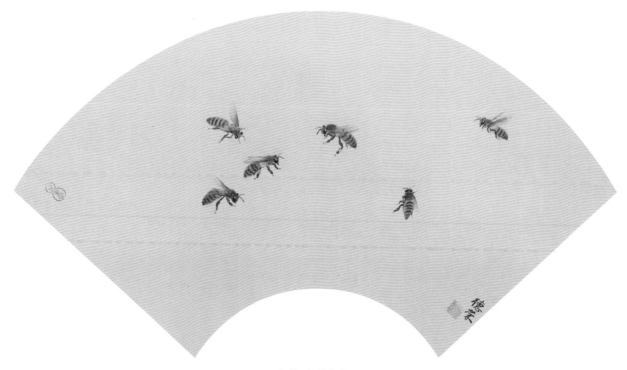

蜜蜂（群组）

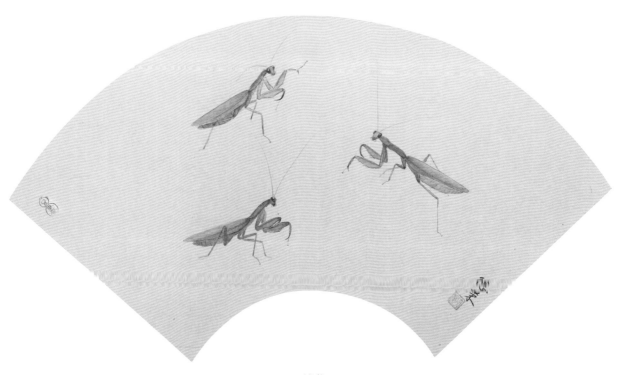

三只螳螂

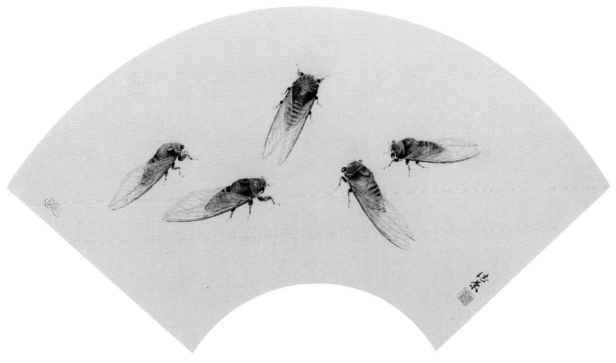

五只知了

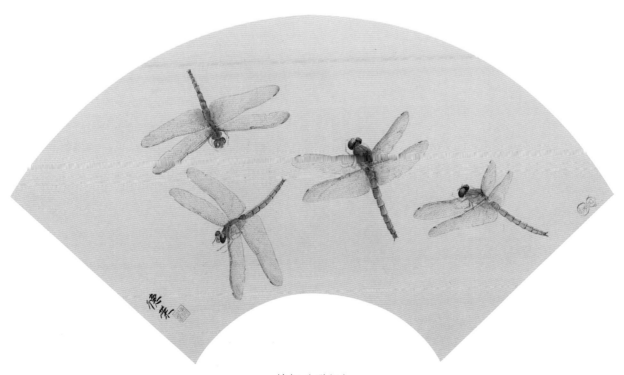

蜻蜓（群组）

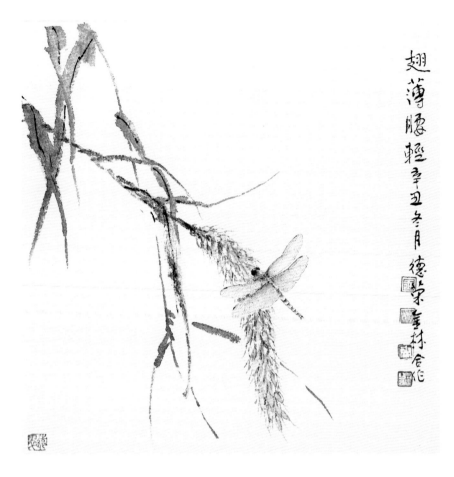

翅薄腰轻

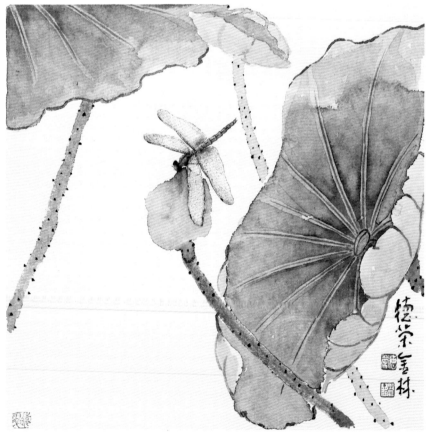

蜻蜓、荷花

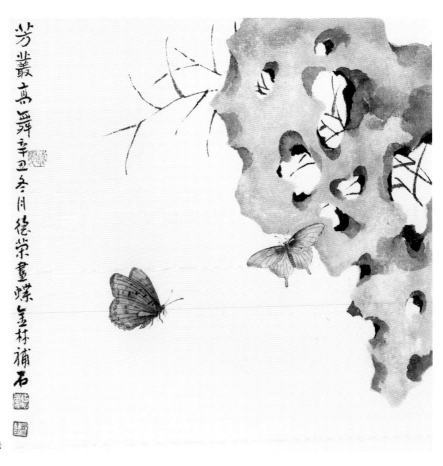

芳丛高舞

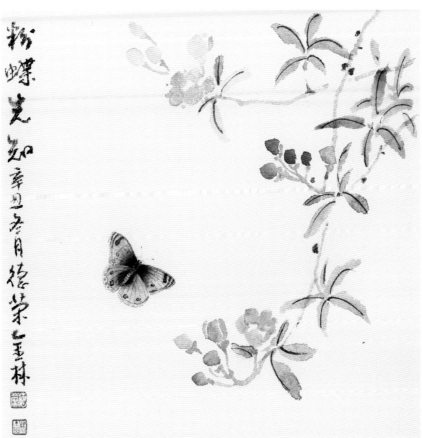

粉蝶先知

33

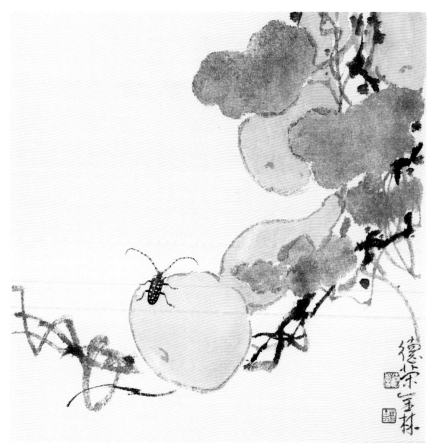

天牛、葫芦

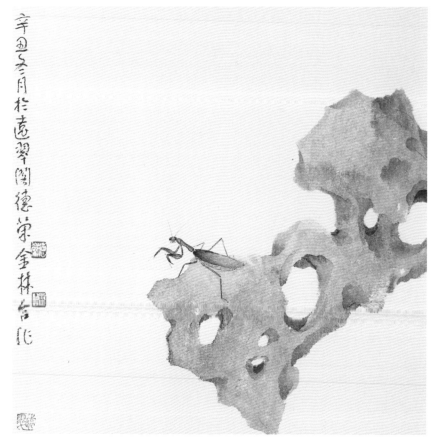

螳螂、太湖石

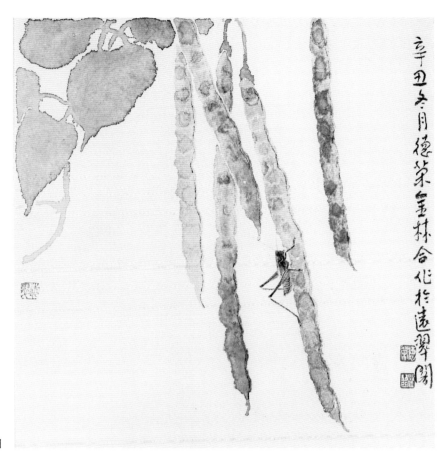

蝈蝈、豆角

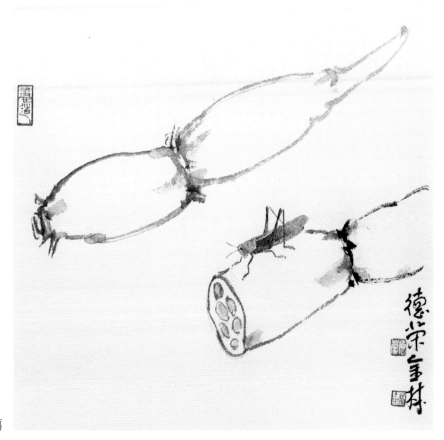

蚂蚱、莲藕

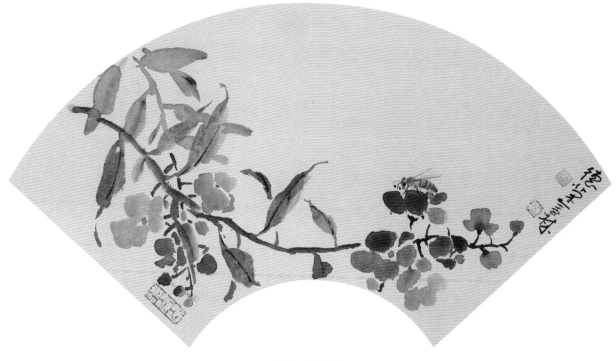

蜜蜂、海棠花

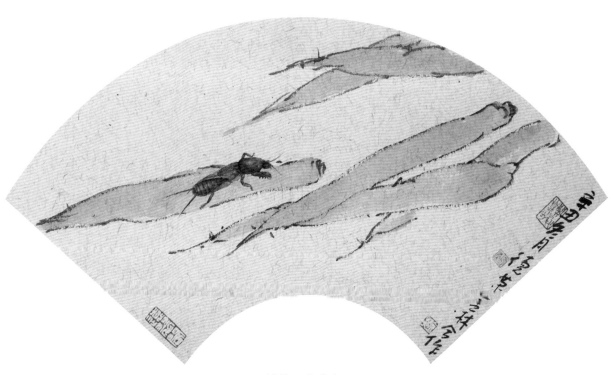

蝼蛄、胡萝卜

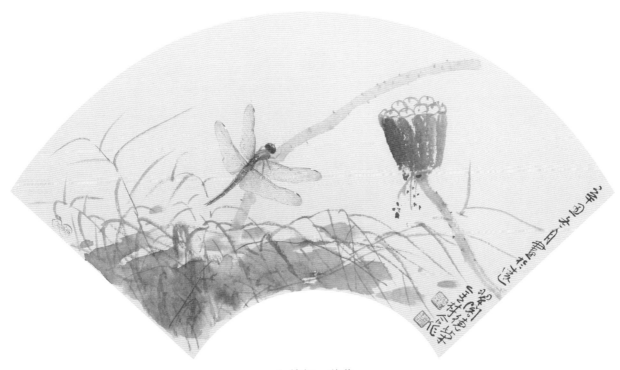

红蜻蜓、莲蓬

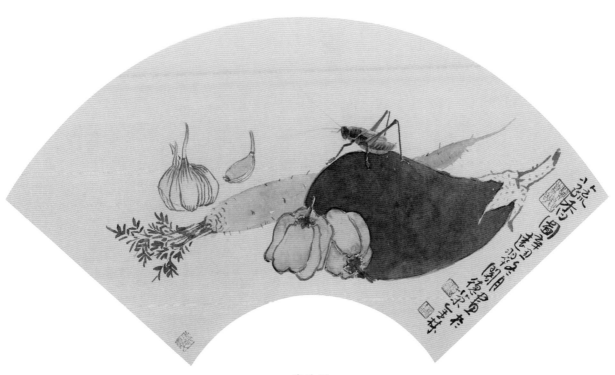

蔬香图

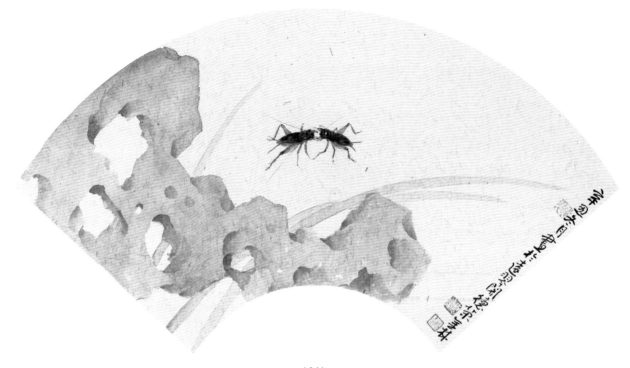

蟋蟀

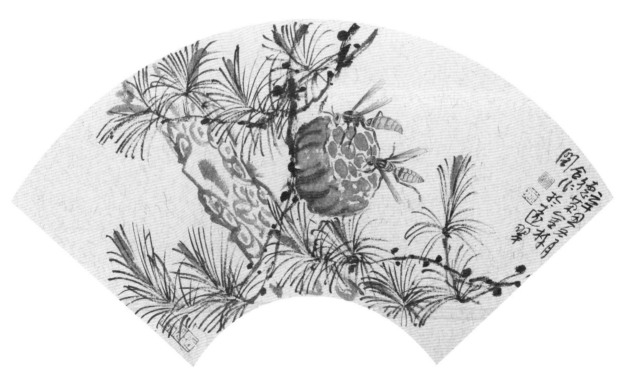

马蜂

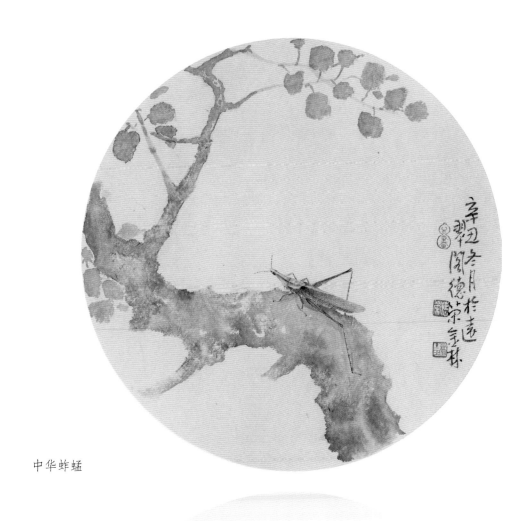

中华蚱蜢

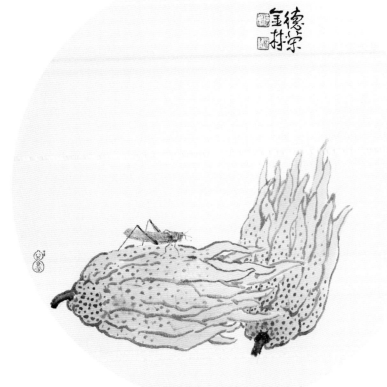

蝗虫、佛手

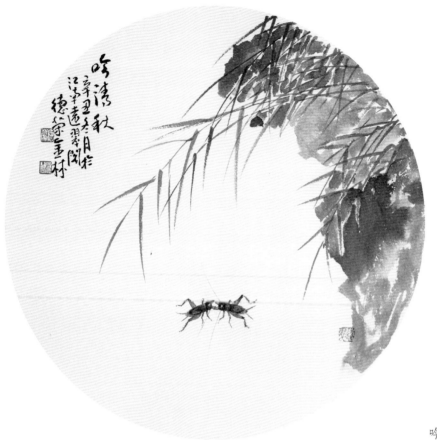

吟清秋

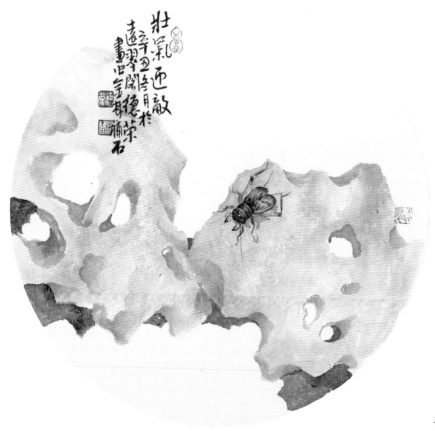

壮气迎敌

40

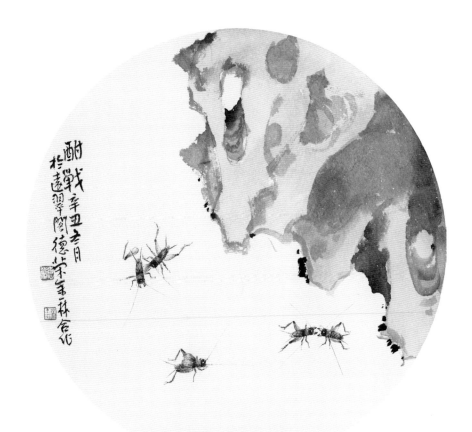

酣战

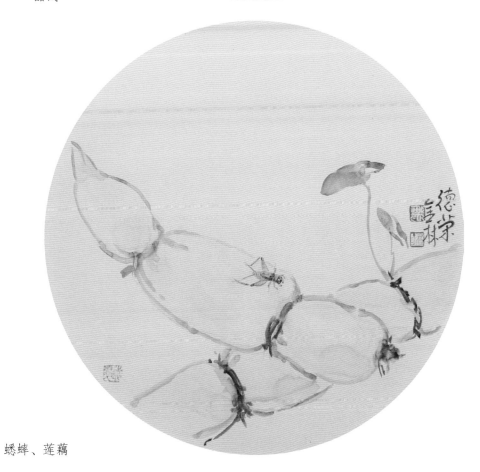

蟋蟀、莲藕

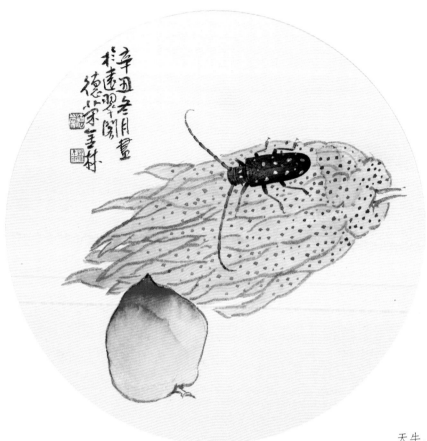

天牛、佛手

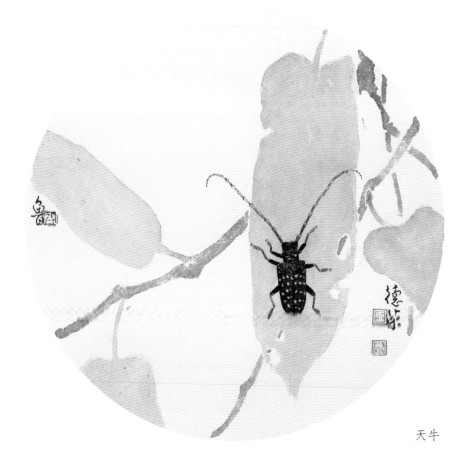

天牛

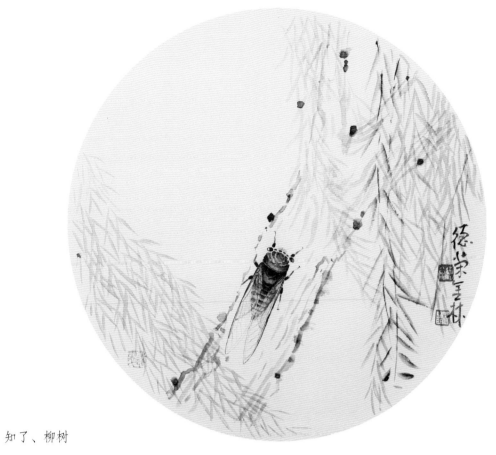

知了、柳树

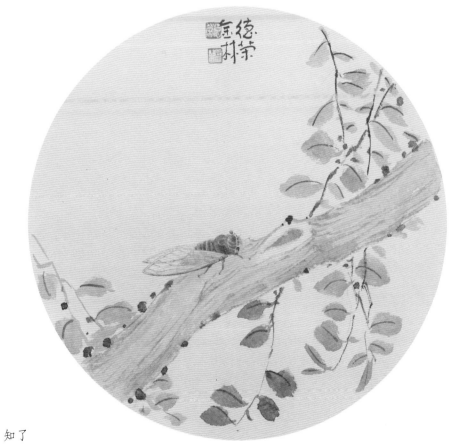

知了

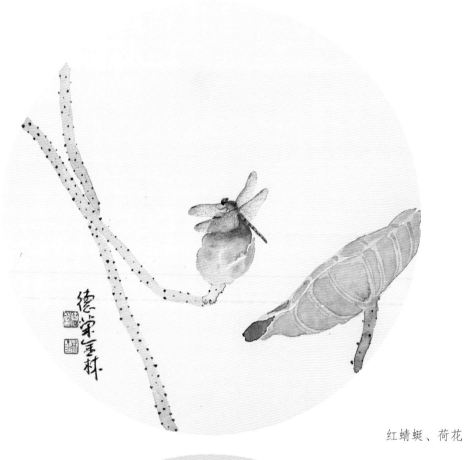

红蜻蜓、荷花

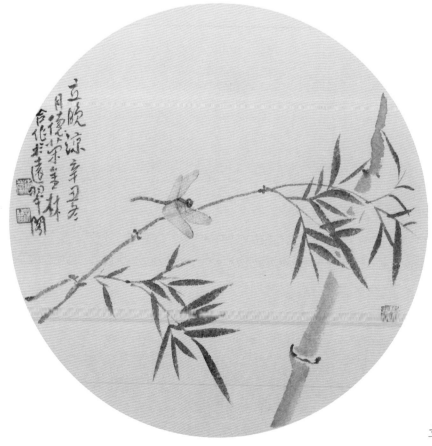

立晚凉

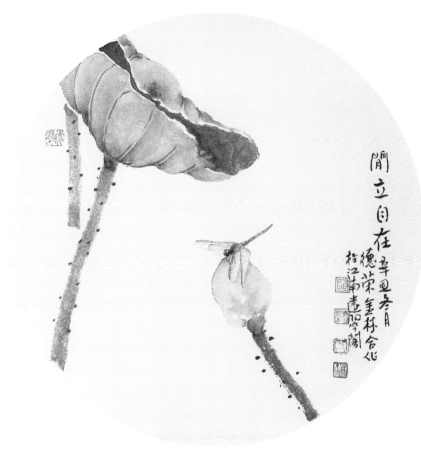

闲立自在

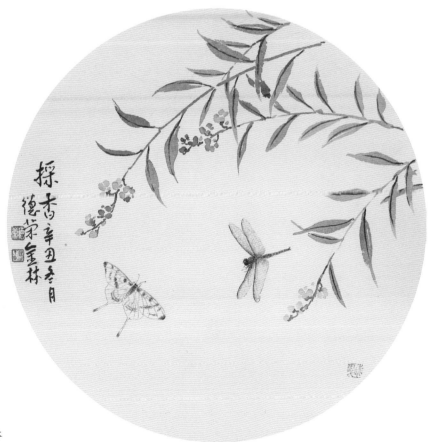

采香

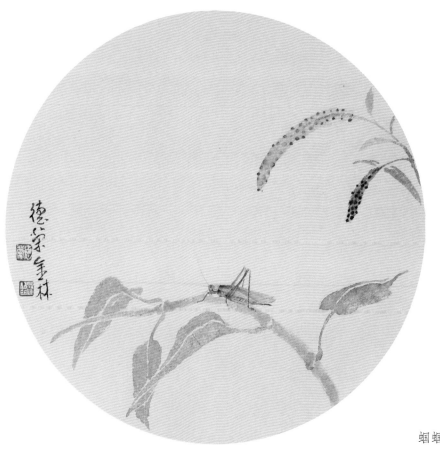

蝈蝈、蓼草

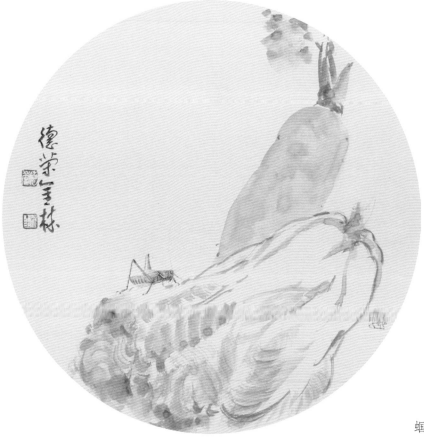

蝈蝈、白菜

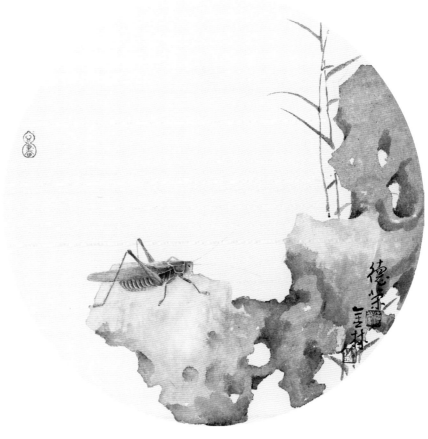

蝈蝈、太湖石

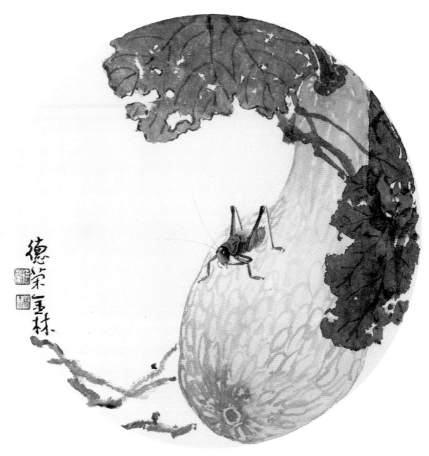

蝈蝈、南瓜

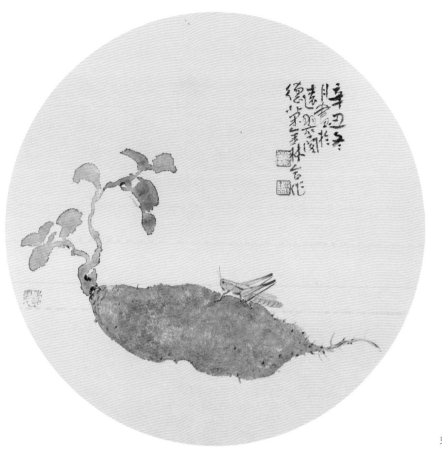

蚂蚱、山芋

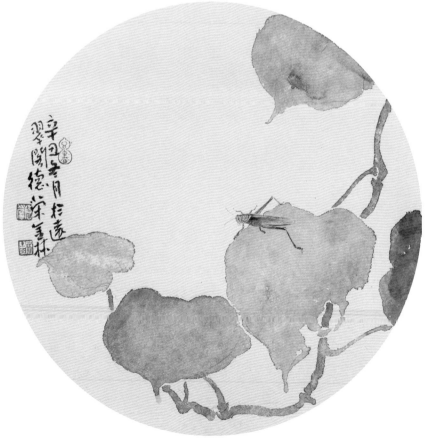

蚂蚱、叶子

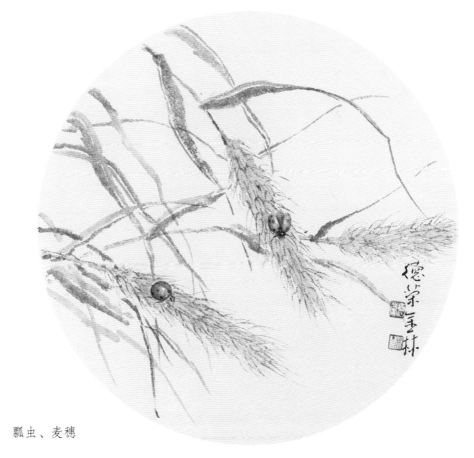

瓢虫、麦穗

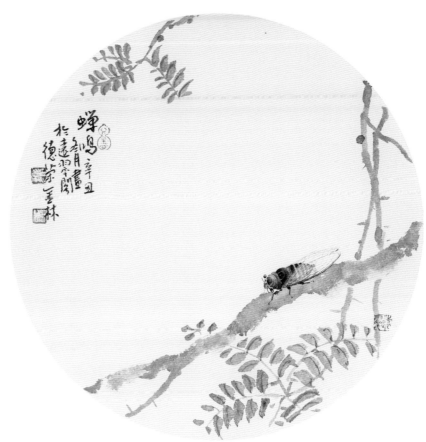

蝉鸣

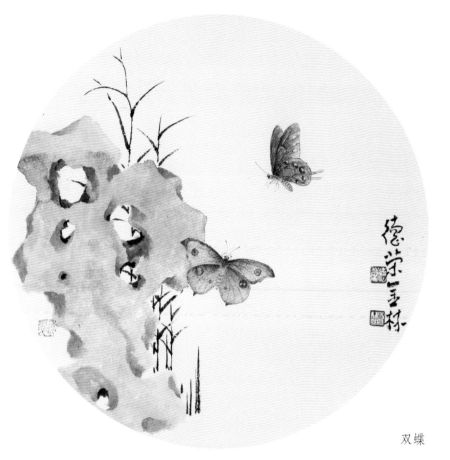

双蝶

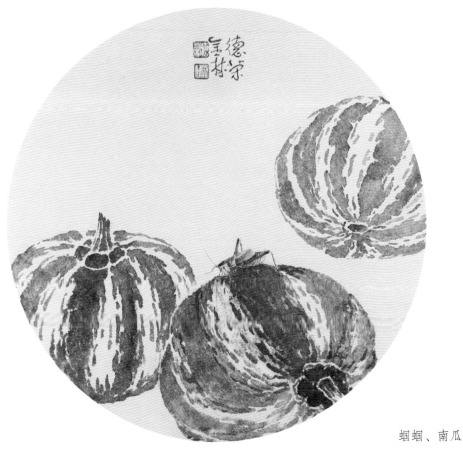

蝈蝈、南瓜

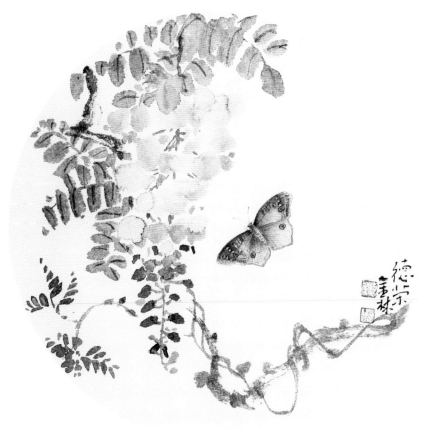

蝴蝶、紫藤

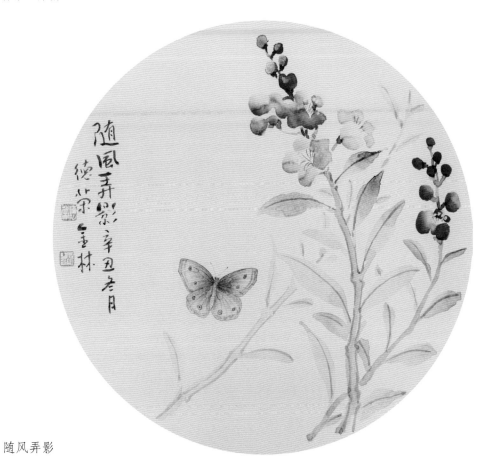

随风弄影

图书在版编目（CIP）数据

一学就会. 写意草虫画法 / 王德荣，鲁金林著. 一
武汉 ：湖北美术出版社，2024.1
（中国画技法入门）
ISBN 978-7-5712-1934-5

Ⅰ．①一… Ⅱ．①王… ②鲁… Ⅲ．①写意画－草虫
画－国画技法 Ⅳ．①J212

中国国家版本馆CIP数据核字(2023)第127464号

责任编辑：范哲宁
责任校对：杨晓丹
技术编辑：吴海峰
装帧设计：范哲宁

Yi Xue Jiu Hui　Xieyi Caochong Huafa
一学就会　写意草虫画法　　　王德荣　鲁金林　著

出版发行：长江出版传媒 湖北美术出版社
地　　　址：武汉市洪山区雄楚大街268号B座18楼
电　　　话：（027）87679525（发行）
　　　　　　　　　　87675937（编辑）
传　　　真：（027）87679529
邮政编码：430070
印　　　制：湖北金港彩印有限公司
经　　　销：新华书店
开　　　本：889mm×1194mm　　1/16
印　　　张：3.5
版　　　次：2024年1月第1版
印　　　次：2024年1月第1次印刷
定　　　价：18.00元